MEAD-HILL

中国传统绘画
艺术史系列

第三册：历史人物

周雯婧 - Joseph Janeti

Mead-Hill 艺术与设计

中国传统绘画艺术史系列 第三册：历史人物 / 周雯婧 Joseph Janeti

文字作者：周雯婧 Joseph Janeti
出版发行：MEAD-HILL 出版发行公司
网　　址：www.mead-hill.com
开　　本：215.9 X 279.4 mm
图　　片：12 幅
版　　次：2016 年 7 月第 1 版
书　　号：ISBN：1534949879
　　　　　　EAN-13：978-1534949874

版权所有　侵权必究

中国传统绘画艺术史系列

第三册：历史人物

任颐 (1840-1896)

老子授经图

老子是古代一位卓越的哲学家。他所创立的道家学派，乃是备受追捧的中国三大宗教体系之一。

清代 (1636-1912)
南京博物馆

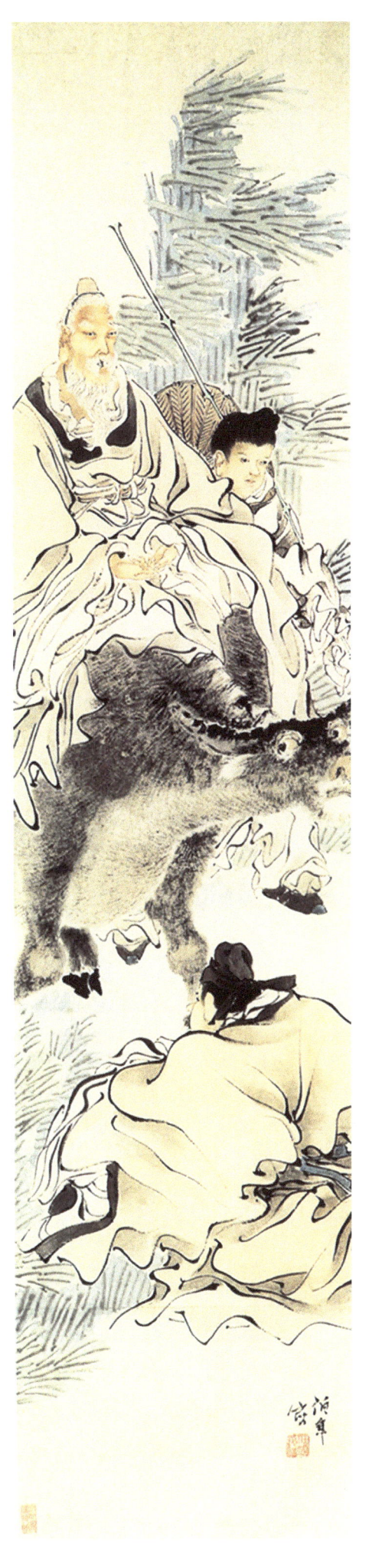

吴道子 (680-759)

孔子像

孔子，中国杰出的大思想家、大教育家、社会哲学家。他是儒教的创始人，以其名字命名，又称孔子学说。

<div style="text-align:right">

唐代 (618-907)
山东曲阜孔庙

</div>

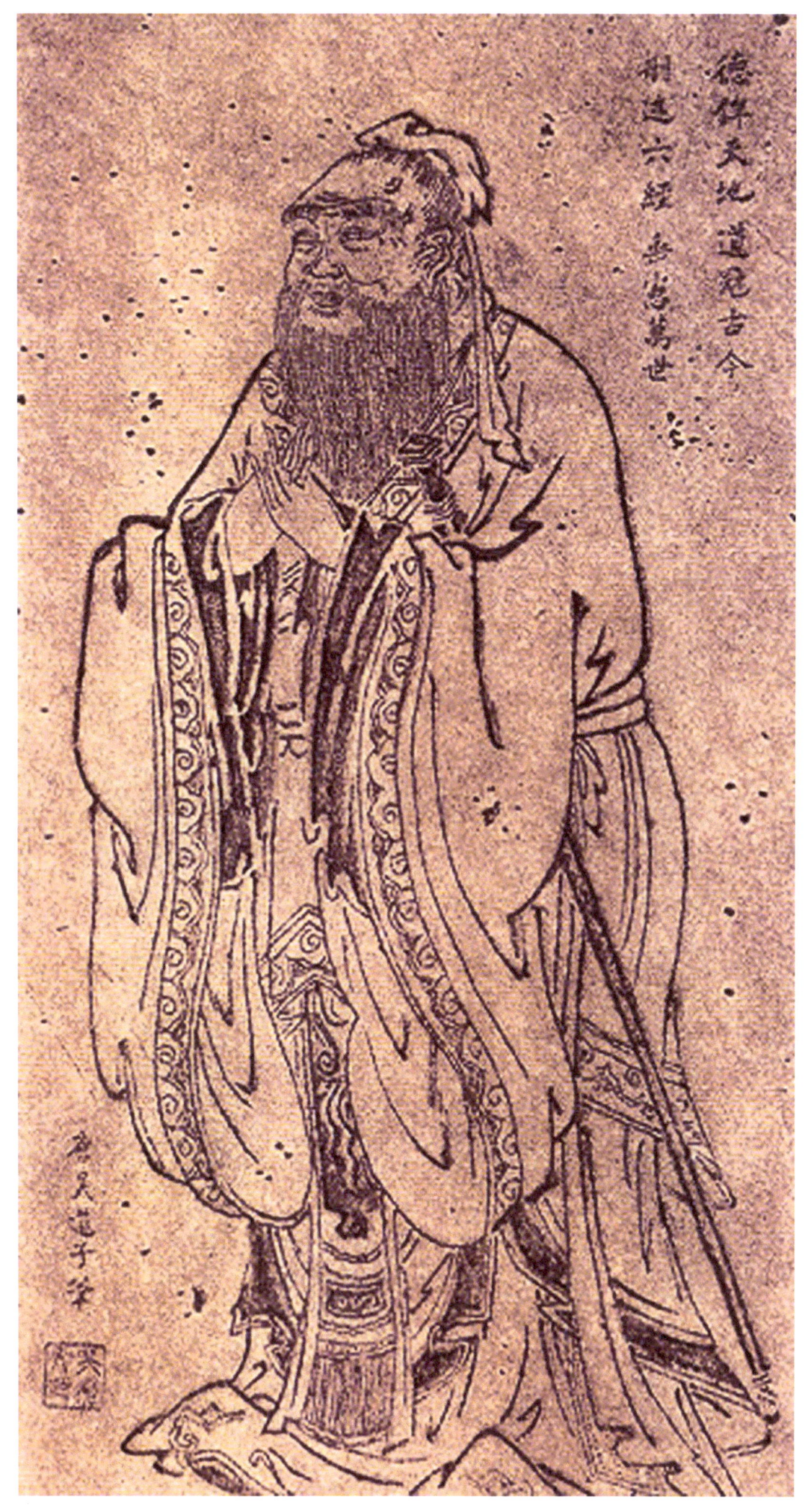

阎立本 (601-673)

步辇图

唐太宗李世民接受来自吐蕃王的朝见。这一盛事发生于公元 640 年。

唐代 (618-907)
北京故宫博物院

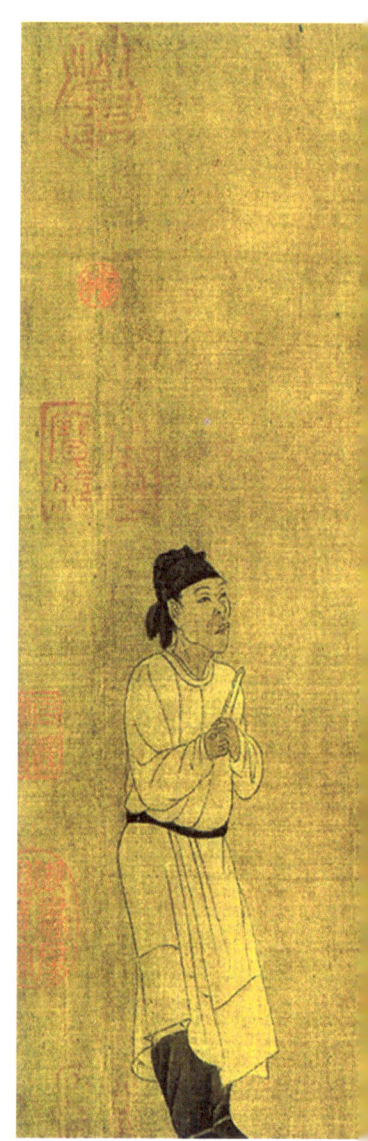

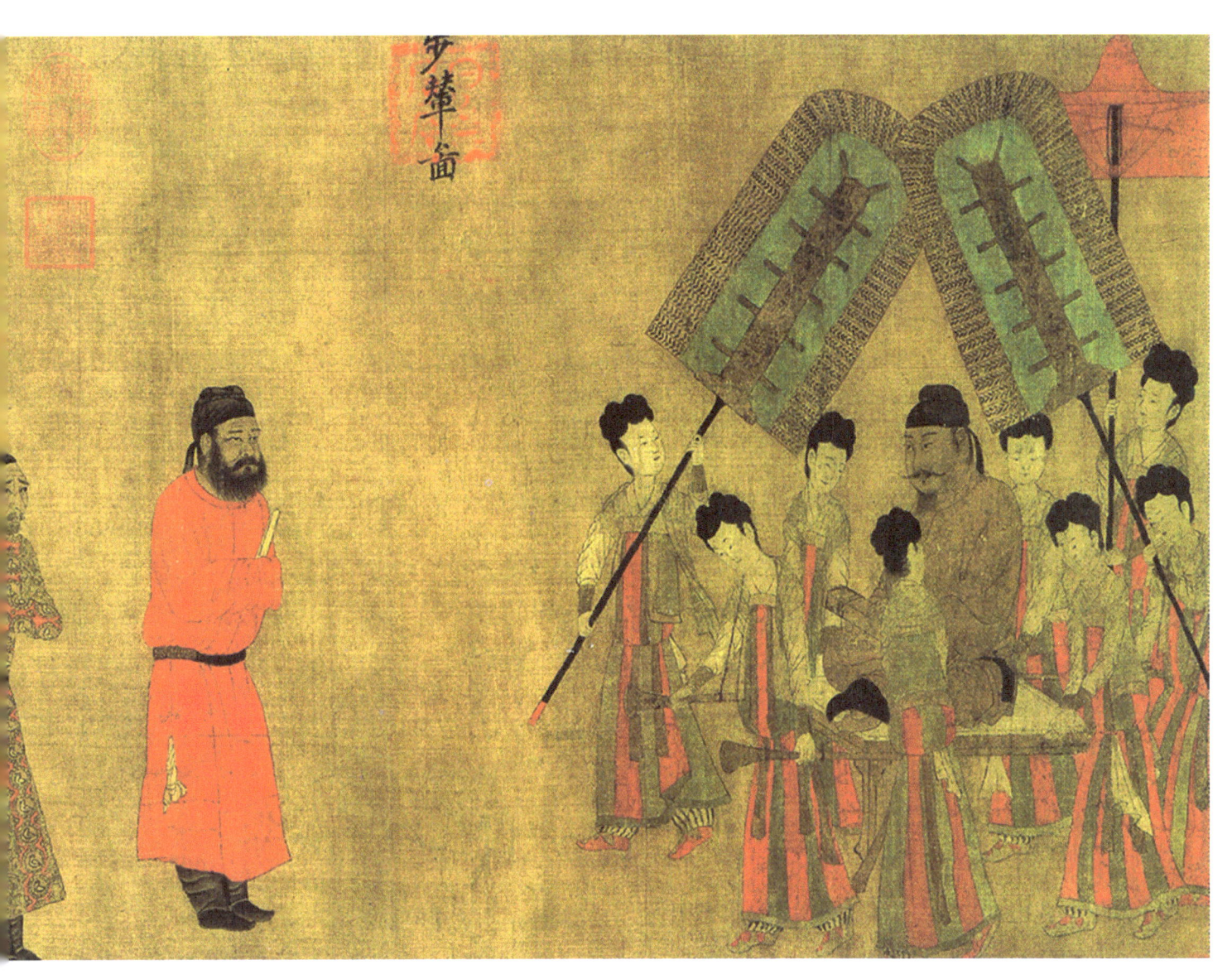

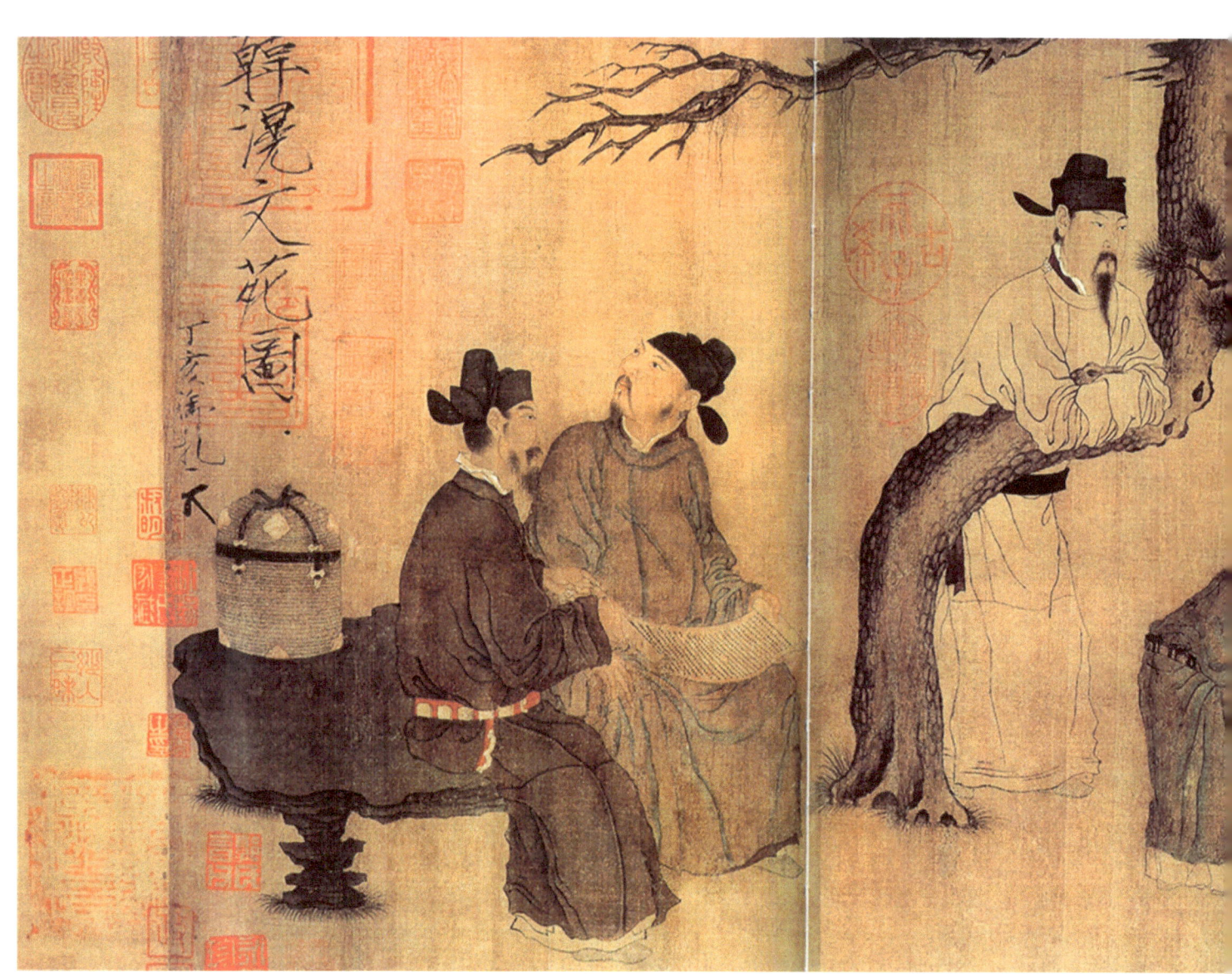

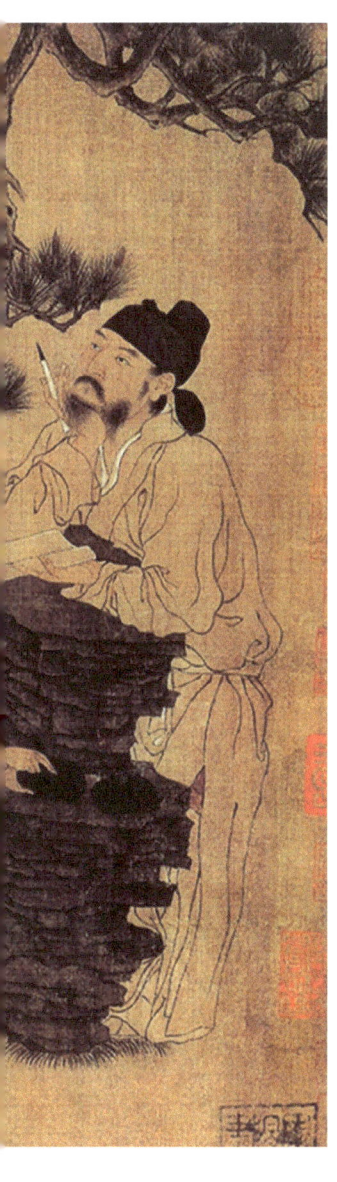

周文矩 (生卒年不详)

文苑图

古代官员时常小聚于庭院之中。当地百姓则为他们打理日常琐事。

南唐 (937-975)
北京故宫博物院

金廷标 (生卒年不详)

罗汉图

中国佛教发展于东汉时期（公元 **25-220** 年）。有关佛教信徒前去参拜佛祖的故事广为流传。

清代 **(1636-1912)**
北京故宫博物院

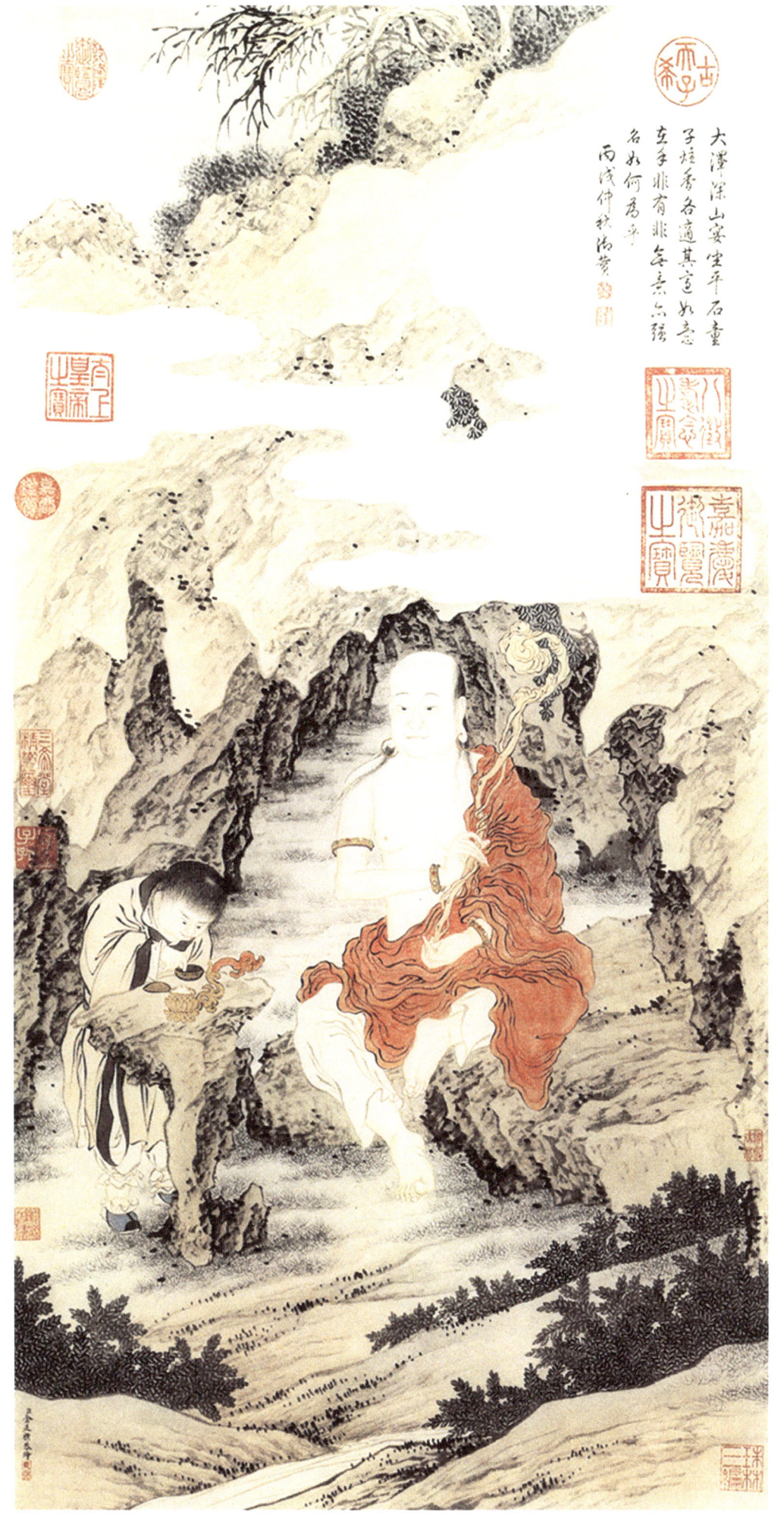

尤求 (生卒年不详)

寒山拾得图

寒山和拾得是中国传说故事中的两位仙人。他们的故事既美好又广为流传。许多绘画总是将他们描绘在一起，其形象早已成为美好姻缘的象征。拾得时常手持莲花，寒山则手持圆盒。

明代 (1368-1644)
辽宁省博物馆

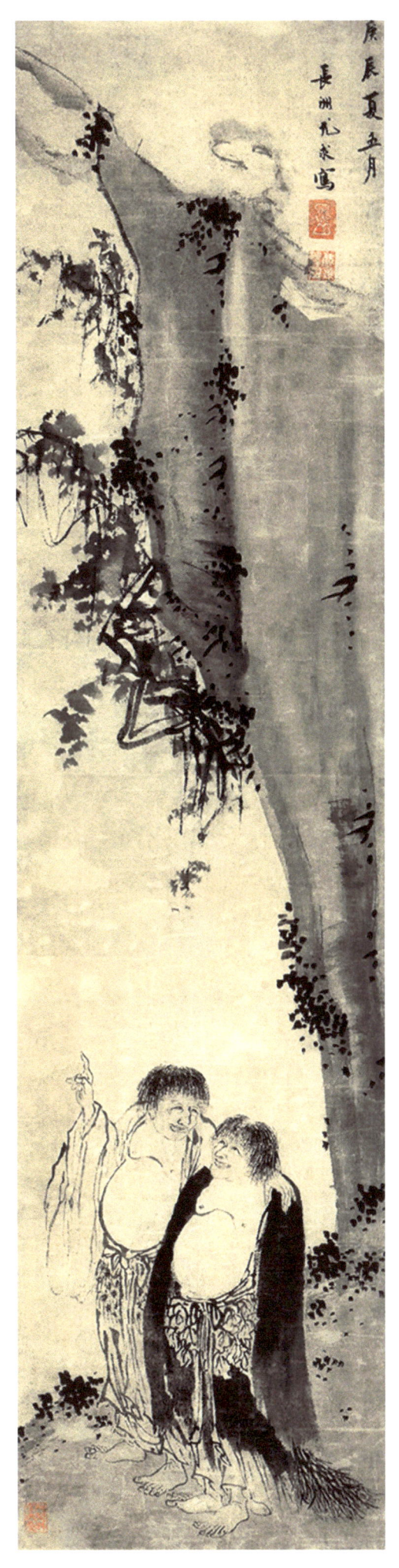

商喜 (生卒年不详)

关羽擒将图

关羽是三国时期（公元 220-280 年）的著名将领。由于他的英勇事迹与卓越成就，华夏人民早已将其奉若神明。

明代 (1368-1644)
北京故宫博物院

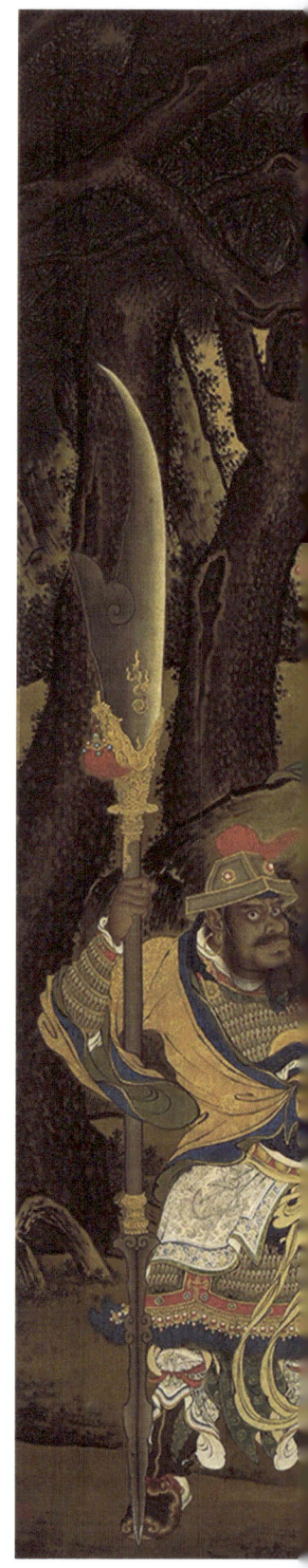

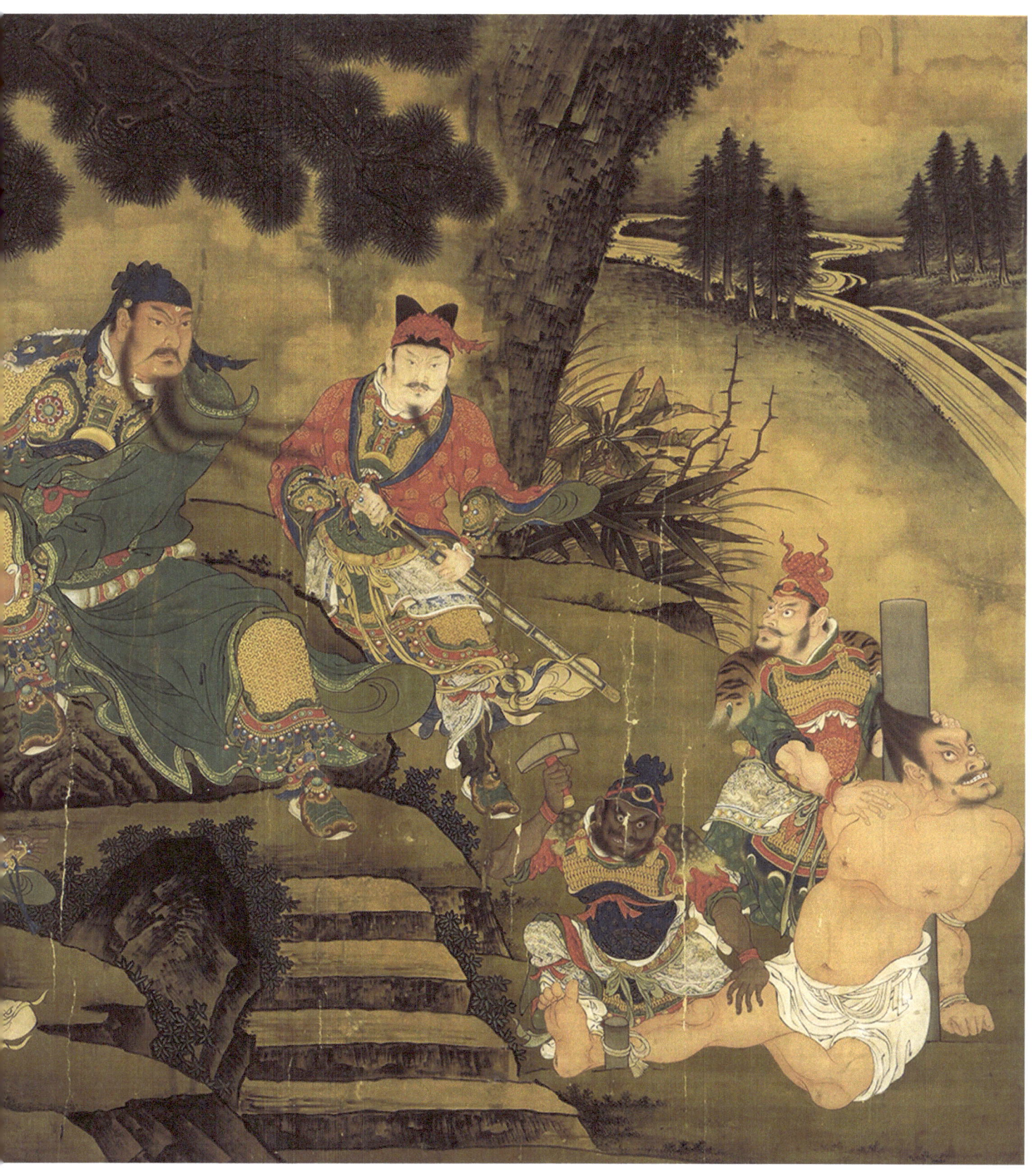

刘俊 (生卒年不详)

刘海戏蝉图

《刘海戏金蟾》讲述了一位乡间男子，某天散步偶遇金蟾的故事。有关他们的传说在中国流传千古。

明代 (1368-1644)
中国美术馆

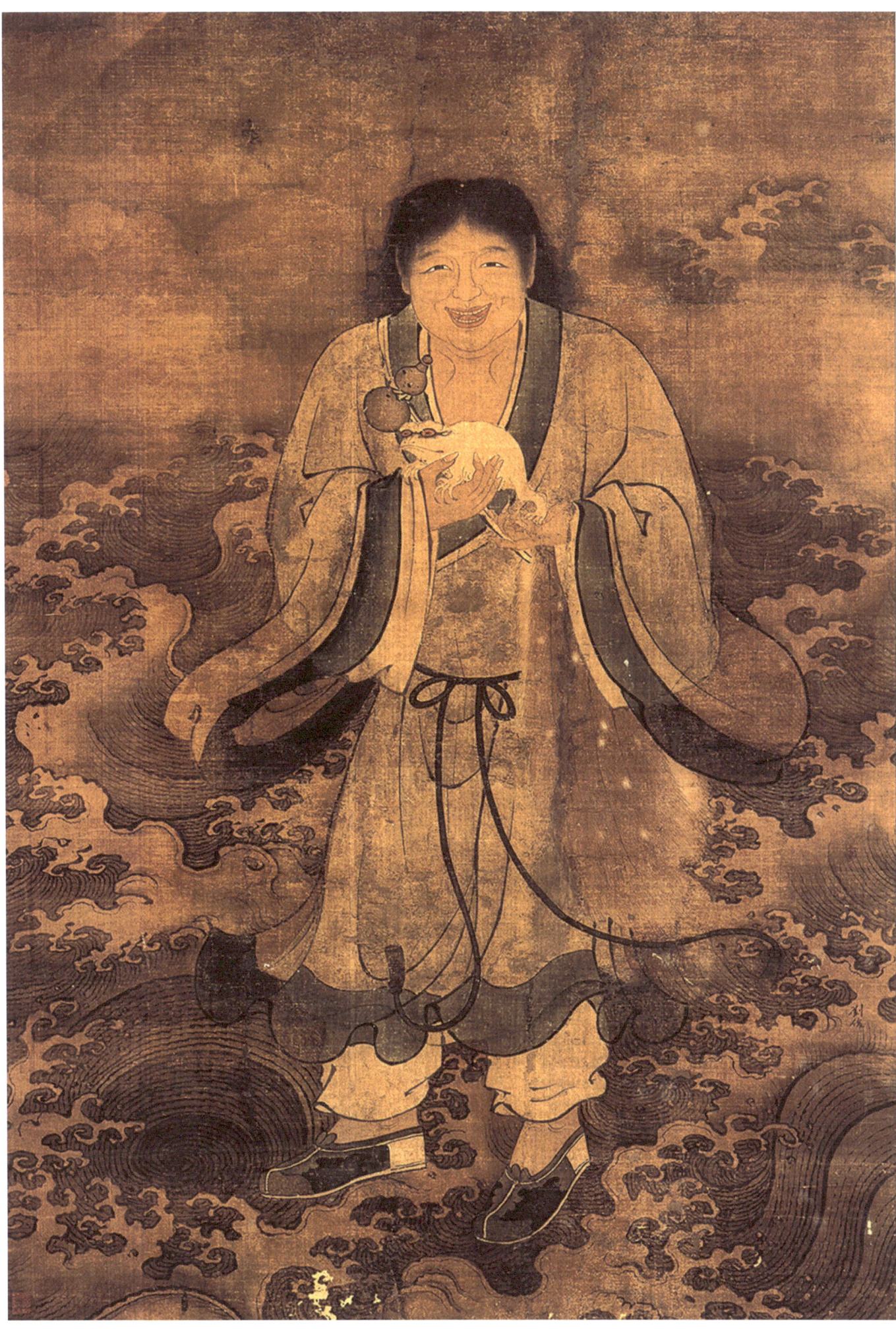

康涛 (生卒年不详)

华清出浴图

杨玉环是唐代（公元 618-907 年）的贵妃，受到唐玄宗李隆基的极度宠爱。她貌美如花、能歌善舞、擅长弹奏多种乐器。

清代 (1636-1912)
天津市艺术博物馆

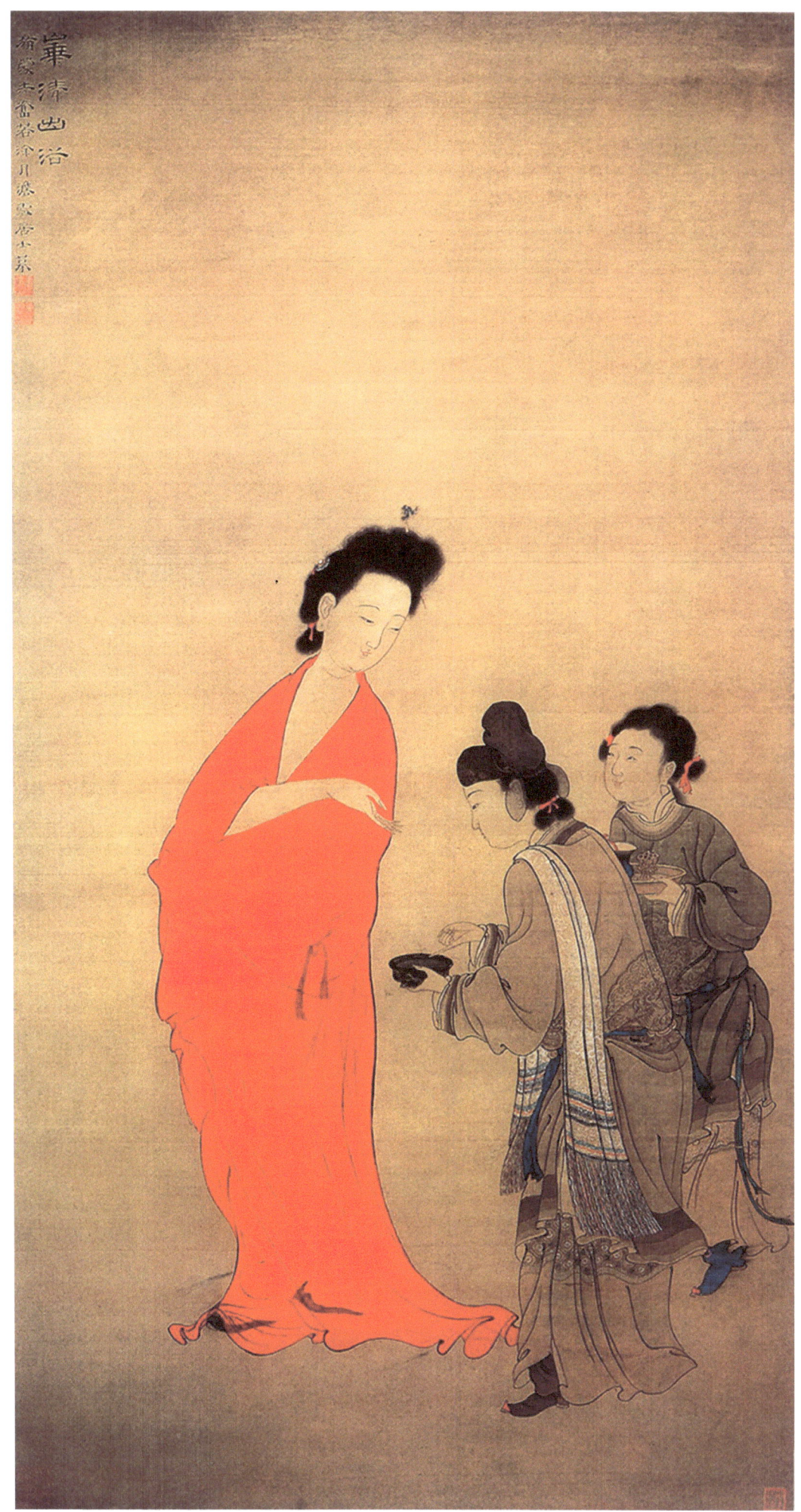

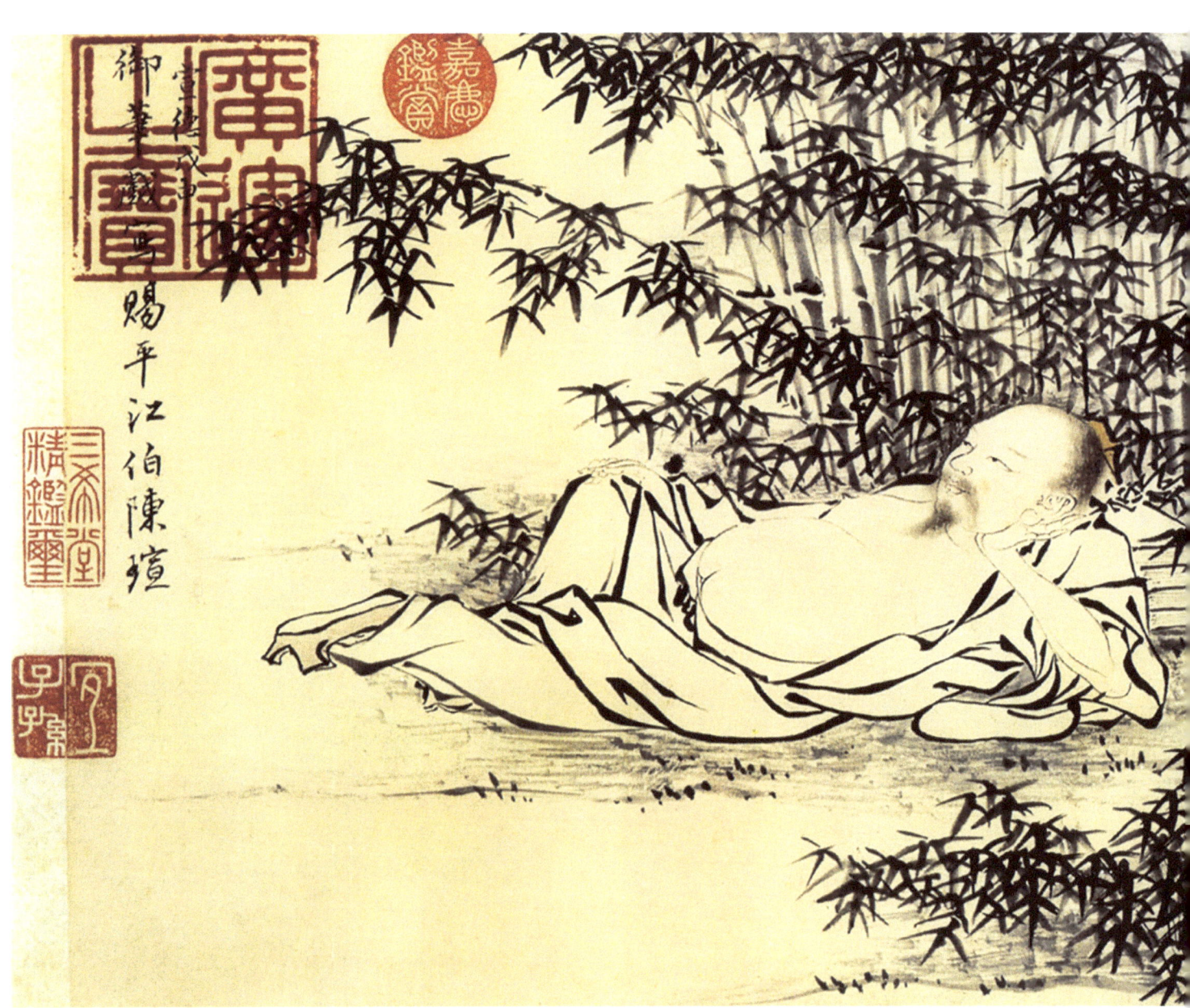

朱瞻基 (1399-1435)

武侯高卧图

诸葛亮是三国时期的杰出思想家,过着隐居闲适的生活。由于他上知天文、下知地理、又通晓政治哲学,这一奇才被蜀汉皇帝刘备所发现。最终,诸葛亮成为蜀汉的军事策略家,在中国历史上扮演着重要的角色。

明代 (1368-1644)
北京故宫博物院

王震 (1867-1938)

济公图

济公这个人物生活在南宋时期。有个关于他被迫无奈下将肉包子扔给野狗的故事。这个传说在中国家喻户晓。

清代 (1636-1912)
辽宁省博物馆

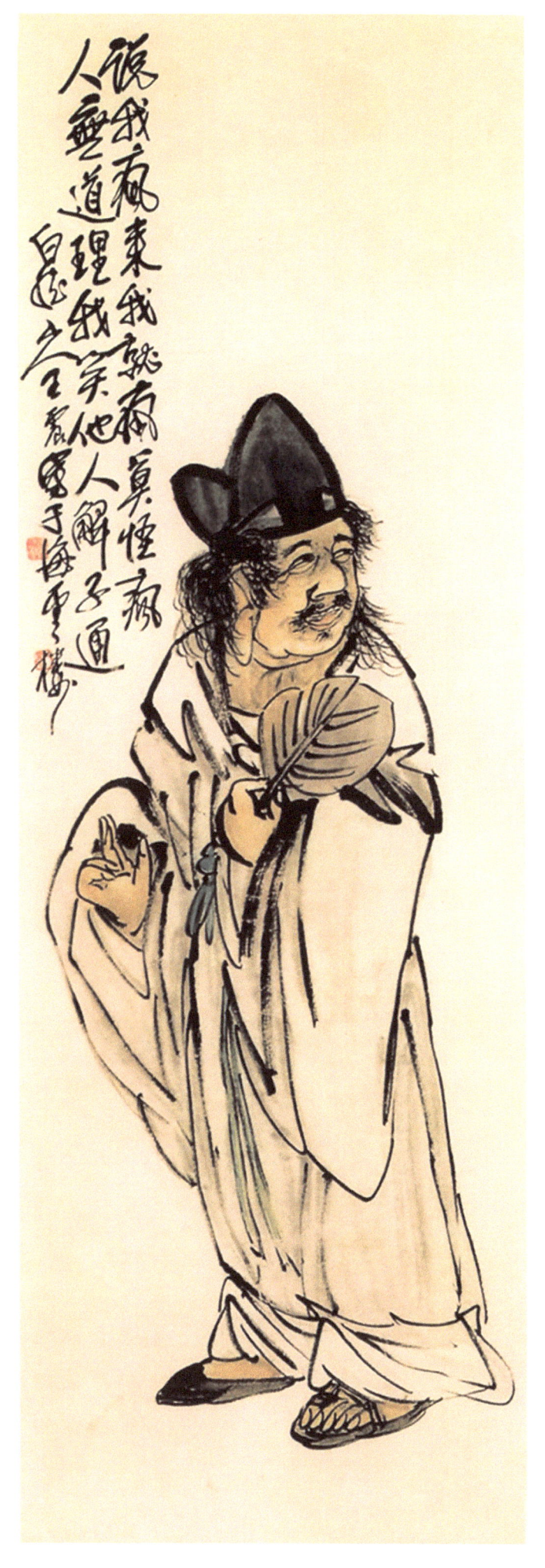

苏六朋 (1791-1862)

太白醉酒图

李白是中国杰出的诗人。在他小的时候，发生过一个故事，并成了佳话："只要功夫深，铁杵磨成针"。

清代 (1636-1912)
上海博物馆

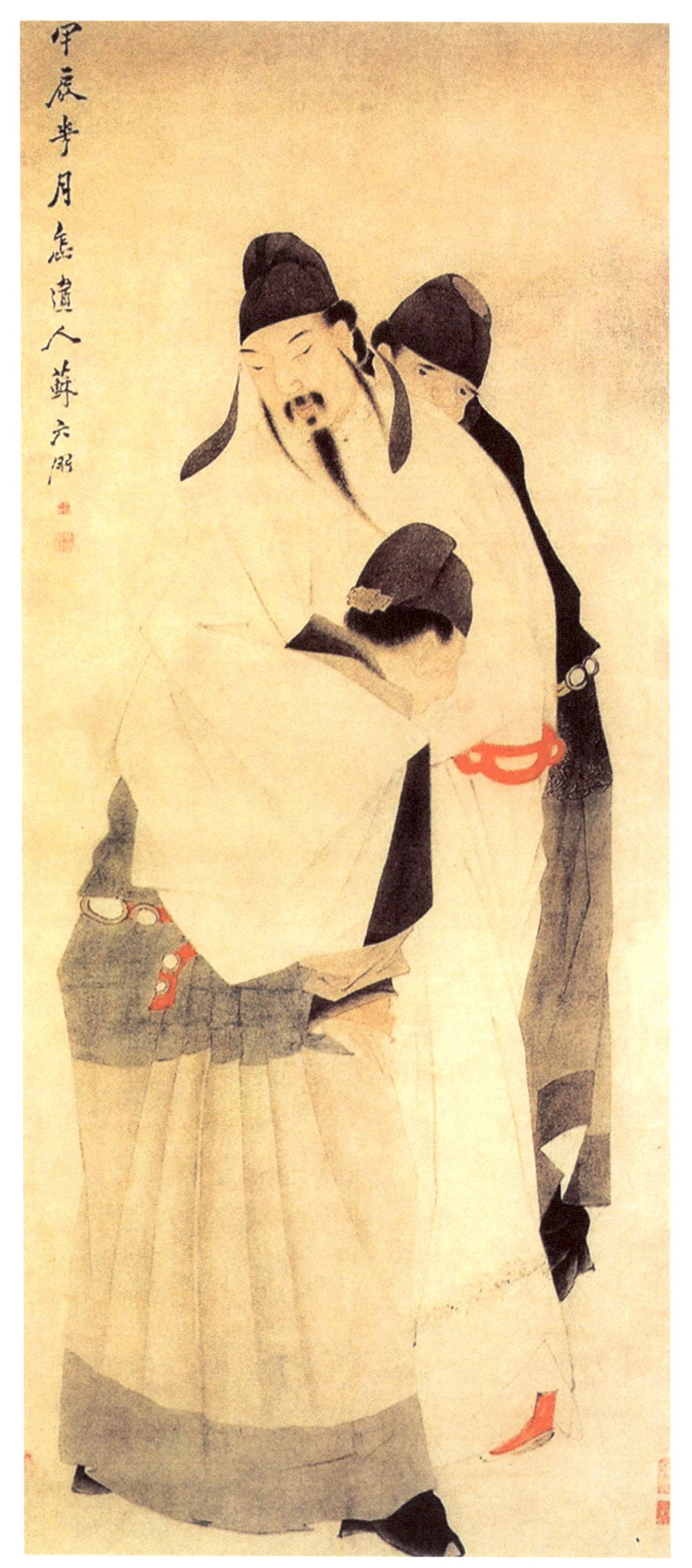

www.ingramcontent.com/pod-product-compliance
Lightning Source LLC
Chambersburg PA
CBHW050910180526
45159CB00007B/2865